매일아침
또박또박
손글씨

매일 아침
또박또박 손글씨

하루 10분 악필 교정 프로젝트

2019년 7월 15일 초판 1쇄 발행
2023년 10월 16일 5쇄 발행

지은이 리버워드
디자인 석윤이
표지 디자인 기민주
마케팅 이승준
교정 김유경
펴낸곳 왓어북
펴낸이 안유정

등록번호 제2021-000024호
이메일 wataboog@gmail.com
팩스 02-6280-2932

ISBN 979-11-963416-2-6 13640
ⓒ리버워드, 2019

이 도서의 국립중앙도서관 출판예정도서목록(CIP)은 서지정보유통지원시스템 홈페이지(http://seoji.nl.go.kr)와 국가자료종합목록 구축시스템(http://kolis-net.nl.go.kr)에서 이용하실 수 있습니다. (CIP제어번호 : CIP2019025049)

매일 아침
또박또박
손글씨

하루 10분 악필 교정 프로젝트

리버워드 지음

왓어북

작가의 말

손글씨의 매력은 무엇일까요? 저는 감정이나 상황에 따라 조금씩 모양을 달리해서 쓰는 순간의 재미라고 생각합니다. 혹은 한 글자 한 글자에 내 마음을 담아 일기나 편지를 쓸 때 느끼는 따뜻함, 누군가가 손으로 정갈하게 써준 편지를 읽을 때의 감동이라고도 생각해요. 아무래도 디지털 폰트처럼 고르지는 않지만, 꾹꾹 눌러 쓴 자국에서 드러나는 성격과 감성, 노력은 아날로그 손글씨만의 매력입니다.

저는 학창시절 교과서에 나오는 반듯한 글씨가 좋아서 똑같이 따라 쓰기 시작했습니다. 본격적으로 손글씨 연습을 시작한 뒤에는 선 긋는 방법을 조금씩 달리해가며 글씨체를 변형하기도 했고요. 이런 과정을 거쳐 정자체에 가까우면서도 독특한 개성이 담긴 글씨체를 갖게 됐습니다.

사람마다 성격이 다르듯 선호하는 글씨체 또한 다릅니다. 예를 들어 어떤 사람은 '가'를 쓸 때 자음의 끝선을 사선으로 급하게 꺾지만 어떤 사람은 이보다 덜 꺾는 것을 좋아합니다. 따라서 우선 내가 좋아하는 글씨체의 특징을 파악해야 합니다. 그런 다음 자음과 모음의 길이 비율 맞추기, 글자끼리 평행 맞추기, 단어 사이 띄어쓰기 간격 맞추기 등 기본적인 규칙을 적용해서 연습해보세요. 무작정 연습할 때보다 훨씬 더 편하게, 적은 시간을 들여 글씨체를 개선할 수 있답니다.

"글씨를 못 써서 손글씨를 쓰지 않는다"라고 하시는 분들이 많습니다. 이런 말을 들으면 안타깝습니다. 기본 규칙을 지키는 것만으로도 훨씬 보기 좋은 글씨를 쓸 수 있으니까요. 가장 기본이 되는 규칙을 익히면서 끈기 있게 한 글자씩 써보세요. 한 글자만 두고 보면 잘 모르지만 글자들이 모인 긴 글을 보면 큰 차이를 느낄 수 있습니다.

하루아침에 글씨가 달라지지는 않습니다. 하지만 꾸준히 연습하면 글씨체는 반드시 개선됩니다. 아무리 급해도 한 글자씩 정성껏 또박또박 쓰는 습관을 들이고 조금이라도 매일 연습해보세요. 나만의 개성이 녹아든 예쁜 글씨체를 가질 수 있습니다.

이제 저와 함께 즐거운 손글씨 연습을 시작해볼까요?

리버워드 드림

차례

Part Day 10~12

2

또박또박 기초 손글씨 연습 49

Part Day 13~25

3

단어 또박또박 따라 쓰기 71

Part Day 26~35

④ 문장 또박또박 따라 쓰기 99

Part Day 36~45

⑤ 문단 또박또박 따라 쓰기 121

Part

Day 46~53

시 또박또박 따라 쓰기 143

또박또박 손글씨 기본 규칙 익히기

글씨를 단정하게 쓰면 어떤 점이 좋을까요?

손글씨는 선 하나를 어떻게 긋느냐에 따라

어떤 감정 상태에서 쓰느냐에 따라

수백 가지 글씨체로 바뀔 수 있습니다.

손글씨는 내 의사와 감정, 마음뿐 아니라

'나'라는 사람을 표현하는 방법이 되기도 한답니다.

휴대폰 메시지 대신 직접 손으로 편지를 적어보거나

다이어리에 예쁜 스티커를 붙이며 일기를 써보면 어떨까요?

좋은 마음을 단정한 글씨에 담을 수 있다면 참 좋겠죠?

저와 함께 또박또박 손글씨를 연습해서

'나만의 글씨체'를 찾아보세요!

당신의 손글씨 쓰기를 응원합니다.

 ## 손글씨 쓰기를 시작하려는 당신에게

✎____ 손으로 뭔가를 쓰거나 그리는 걸 좋아하나요?

✎____ 주로 어떨 때 손글씨를 쓰나요?

✎____ 내 손글씨가 마음에 드나요?

✎____ 내 손글씨에서 바꾸고 싶은 점은 뭔가요?

✎____ 매일 10분씩 손글씨 연습할 준비가 됐나요?

Day 2

내게 맞는 펜 찾기

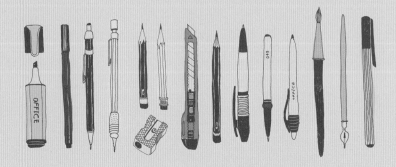

여러 종류의 펜 가운데 내 손에 꼭 맞는 펜이 있어요.

글씨를 쓰는 상황에 따라 적합한 펜이 달라질 수도 있고요.

펜을 고를 때는 먼저 유성펜, 수성펜, 중성펜 중

어떤 종류의 펜이 내 손에 맞는지 써본 후

펜의 필감(펜촉 굵기)과 그립감(펜의 바디 굵기)을

비교하면서 정하면 돼요.

유성펜 vs. 수성펜 vs. 중성펜

유성펜

- 기름 성질을 지닌 잉크라 글씨에 물이 묻어도 번지지 않아요.
- 잉크 찌꺼기가 생겨요.(볼펜똥이라고도 하죠?)
- 펜촉의 굵기가 0.7mm 이상으로 굵은 편이에요.
- 글씨를 부드럽게 쓰고 싶을 때 적합해요.
- 미끄러짐이 있기 때문에 글씨를 빠르게 써야 할 때 적합해요.

★ 집에 있는 유성펜을 골라 한번 써보세요!

수성펜

- 잉크가 수용성이라 글씨에 물이 묻으면 번져요.
- 잉크가 끊이지 않고 잘 나와요.
- 만년필과 사인펜이 대표적이에요.

★ 집에 있는 수성펜을 골라 한번 써보세요!

중성펜

- 유성펜과 수성펜의 중간 정도 성질을 가진 펜이에요.
- 펜촉의 굵기가 가는 편이에요.(0.3mm~)
- 유성펜보다 글씨가 진하고 선명하게 써져요.
- 네모 반듯한 글씨나 꺾임이 확실한 글씨를 쓸 때 적합해요.

★ 집에 있는 중성펜을 골라 한번 써보세요!

촉이 가는 펜 vs. 촉이 굵은 펜

촉이 가는 펜의 특징(0.3~0.5mm)

- 작은 글씨를 쓸 때 좋아요. 좁은 공간에 글씨를 많이 쓸 때 적합해요.
- 글씨가 깔끔해 보여서 노트에 필기할 때 좋아요.

 ★ 촉이 가는 펜을 골라 한번 써보세요!

촉이 굵은 펜의 특징(0.6mm 이상)

- 강조하고 싶은 내용을 쓸 때 적합해요.
- 다소 둔하고 답답해 보일 수 있기 때문에 필기할 때는 좋지 않아요.

 ★ 촉이 굵은 펜을 골라 한번 써보세요!

TIP 처음에는 촉이 굵은 펜보다 촉이 가는 펜을 추천해요.

★ 촉이 굵은 펜은 선이 굵게 나오기 때문에 글씨의 굴곡이나 꺾임을 살리기 힘들어요.
★ 선이 굵으면 글씨가 답답해 보이는 경향이 있어요.

바디가 가는 펜 vs. 바디가 굵은 펜

바디가 가는 펜의 특징

● 오랜 시간 글씨 쓰기에 적합해요.

● 손에 힘을 많이 주지 않아도 펜이 잘 잡혀요.

★ 바디가 가는 펜을 골라 한번 써보세요!

바디가 굵은 펜의 특징

● 크고 동글동글한 글씨를 쓸 때 좋아요.

● 바디가 너무 굵으면 글씨를 쓸 때 손에 힘이 많이 들어가요.

★ 바디가 굵은 펜을 골라 한번 써보세요!

TIP 바디가 굵은 펜보다는 바디가 가는 펜을 추천해요.

★ 바디가 가는 펜은 내가 쓰는 글씨를 직접 보면서 쓸 수 있어요.

★ 손에 힘이 적게 들어가기 때문에 장시간 글씨를 써도 손이 아프지 않아요.

Day 3

펜을 사러 나가볼까요?

어떤 종류의 펜이 내 글씨에 적합한지 확인했다면,

이제 본격적으로 펜을 골라보아요.

0.38~0.5mm의 펜촉을 가진 펜 가운데 학생들이 편히 쓸 수 있는

5000원 이하의 펜을 비교해봤어요.

유성펜

유니 제트스트림 0.38

- 부드럽게 잘 써지지만, 펜촉이 가늘어서 필기감이 약간 불안해요.
- 바디가 조금 굵은 편이에요.

여름에는 자두를 먹는다.

유니 제트스트림 0.5

- 제트스트림 0.38보다는 필기감이 안정적이에요.
- 바디가 조금 굵은 편이에요.

여름에는 수박을 먹는다.

자바 제트라인 0.38

- 제트스트림보다 약간 뻑뻑해서 글씨를 천천히 쓸 때 좋아요.
- 펜촉이 플라스틱 입구에 잘 고정되어 있지 않아 살짝 불안감이 느껴져요.

또박또박 손글씨

자바 제트라인 0.5

- 제트라인 0.38보다는 필기감이 안정적이에요.
- 바디가 굵어서 손에 힘이 많이 들어가요.

또박또박 손글씨

모닝글로리 그랜드볼 0.5

- 유성펜이지만 잉크가 진하게 나오는 편이에요.
- 바디의 굵기가 적당해서 잡기 편하고 펜촉이 잘 고정되어 있어요.

또박또박 손글씨

동아 스피디볼 0.5

- 적당히 부드러워서 천천히 쓸 때도, 빨리 쓸 때도 글씨가 잘 밀리지 않아요.
- 바디가 가는 편이고 펜촉이 잘 고정되어 있어요.

또박또박 손글씨

중성펜

유니볼 시그노 DX 0.38

- 중성펜이지만 잉크가 끊이지 않고 잘 나와요.
- 펜촉이 가늘어서 필기감이 조금 뻑뻑한 편이에요.

또박또박 손글씨

유니볼 시그노 DX 0.5

- 중성펜 중에서는 필기감이 제일 부드럽지만, 잉크가 다소 굵게 나와요.

또박또박 손글씨

파이롯트 하이테크-C 0.3

- 글씨가 샤프처럼 가늘게 써지지만, 잉크가 끊길 때도 있고 필기감이 뻑뻑해요.

또박또박 손글씨

동아 파인테크 0.3

- 하이테크-C 0.3보다 잉크가 굵게 나오고, 필기감이 조금 더 부드러워요.

또박또박 손글씨

Day 4

글씨 연습하기에 좋은 노트를 찾아볼까요?

내 손에 잘 맞는 펜을 골랐다면

이제 글씨 연습할 노트를 고를 차례예요.

일반적인 선 노트 말고도 그리드 및 오선지 노트를 이용해

글씨 쓰기 연습을 할 수 있답니다.

각 노트에 맞는 글씨 연습 방법을 알아볼게요.

1. 그리드 노트에 쓰기

그리드는 보통 한 글자당 4칸이나 9칸을 기준으로 해요.
기준으로 잡은 칸의 가운데에 글씨를 씁니다.

윗선 및 아랫선과 평행하는지 확인하면서 글씨를 씁니다.

봄 여 름 가 을 겨 울

그다음에는 글자끼리 상하좌우 간격의 비율을 일정하게 유지하며 씁니다.

★ 이때, 글자 하나하나의 크기가 일정한지 확인하면서 써야 해요.

특히 자음과 모음의 크기와 비율이 일정한지 확인하며 씁니다.

★ 같은 크기의 ○ 안에 자음이 일정한 크기로 들어가야 해요.
★ 세로 방향으로 쓰는 모음의 길이는 받침이 있느냐 없느냐에 따라서 달라져요.

2. 오선지 노트에 쓰기

처음 글씨 교정을 할 때는 윗선과 아랫선에 평행하도록 맞춰 쓰는 게 중요해요.
오선지는 글씨 평행 맞추기와 자음과 모음 평행 맞추기 연습을 하기에 좋답니다.

봄 여 름 가 을 겨 울

★ 자음을 각 선 사이 간격에 잘 맞추고, 모음을 선에 평행하거나 수직으로 맞춰서 씁니다.

오선지의 네 칸 중 맨 윗칸을 제외하고 아래 세 칸을 이용해 글씨를 씁니다.
붉은색으로 그은 윗선과 아랫선에 맞춰서 글씨를 써보세요.

봄 여 름 가 을 겨 울

☺ 그리드 노트 vs. 오선지 노트

● 그리드 노트에 쓸 때는 윗선과 아랫선뿐 아니라 자음과 모음의 비율, 각 글자 크기의 비율, 글자 사
이 상하좌우 간격의 비율까지 생각해야 해요.

● 오선지 노트에 쓸 때는 윗선과 아랫선에만 맞추면 되니 연습하기가 더 쉽겠죠?

● 처음에는 오선지 노트를 이용해 평행 맞추기부터 연습해보세요.

3. 선 노트에 쓰기

선 노트에 글씨를 쓸 때는 아랫선에 맞춰 써야 해요.

봄 여 름 가 을 겨 울

일반적인 노트는 한 칸 사이가 7mm예요.
글씨를 쓸 때는 아랫선을 기준으로 5mm 정도 위에 보조선을 그은 후 평행하게 쓰면
된답니다.

봄 여 름 가 을 겨 울) 5mm

이때 글자 하나하나의 비율과 크기는 물론, 글자 사이 간격과 띄어쓰기 간격 또한
생각하며 써야 해요.

봄에는 벚꽃이 핀다

★ 글자 사이 간격은 1mm, 띄어쓰기 간격은 3mm가 적당해요.

☺ 오선지 노트 vs. 선 노트

● 오선지 노트에 쓸 때는 윗선과 아랫선에 잘 맞추고 띄어쓰기 간격만 지키면 돼요.

● 선 노트에 쓸 때는 각 글자의 비율·크기, 글자 사이 간격, 띄어쓰기 간격을 점검해야 합니다.

4. 저는 주로 그리드 노트를 이용해요.

그리드 노트에 글씨를 쓰면 어떤 점이 좋을까요?

● 윗선과 아랫선에 맞춰 글씨를 평행하게 쓸 수 있어요.

● 상하좌우에 남는 간격을 보면서 쓰기 때문에 글자의 모양을 균형 있게 잡을 수 있어요.

● 문장과 문단을 썼을 때, 글자의 전체적인 크기와 비율을 일정하게 맞출 수 있어요.

☺ 순서를 기억해요!

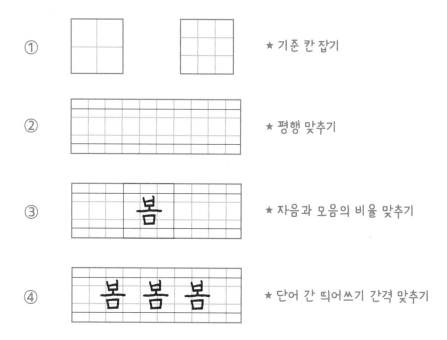

① ★ 기준 칸 잡기

② ★ 평행 맞추기

③ ★ 자음과 모음의 비율 맞추기

④ ★ 단어 간 띄어쓰기 간격 맞추기

☺ 실제로 글씨를 쓰다 보면 기준으로 잡은 칸에 모든 글자를 정확히 맞춰 쓸 수는 없어요.
　중요한 것은 글자의 자음과 모음 비율, 단어 사이 간격, 문장을 이루는 단어들이 전체적
　으로 일정하게 어울리는지 보면서 쓰는 것이랍니다.

 각 노트에 글씨를 한번 써볼까요?

Day 5

이제 또박또박 글씨 연습을 해봅시다.

사람마다 얼굴과 성격이 다르듯, 글씨체도 모두 달라요.
각자의 개성을 잘 나타낸다면 어떤 글씨체라도 좋겠지만
단정한 글씨를 쓰기 위한 규칙을 먼저 배우면
훨씬 더 예쁜 손글씨를 익힐 수 있을 거예요.

이제부터 글씨 쓰기를 처음 배우는 마음으로
기초부터 함께 연습해볼까요?

1. 선 반듯하게 긋기

글씨를 깔끔하게 쓰려면 제일 먼저 선을 일자로 긋는 연습부터 해야 해요.

Ⅰ 반듯하게 그었을 때 Ⅰ 반듯하게 긋지 않았을 때

봄에는 벚꽃이 핀다 봄에는 벚꽃이 핀다

★ 선을 반듯하게 긋지 않으면 글자 모양이 일정하지 않고 글자 간 간격도 맞추기 어려워요.

☺ 처음에는 ㅡ ㅣ ㅡ ㅣ로 연습해볼까요?
　그리드 위에 선을 곧게 그어보세요.

☺ 조금 습득이 됐다 싶으면 처음 시작점을 조금만 꺾어주면 돼요.

★ 글씨가 훨씬 부드러워 보여요.

2. 눈으로 내가 긋는 선을 보며 천천히 쓰기

처음 단계에서 빠르게 쓰는 것은 금지!
내가 쓰는 글자의 전체 모양을 눈으로 보며 적어야 해요.

| 천천히 썼을 때

여름에는 바다에 간다

★ 글자 하나하나가 눈에 잘 들어오죠?

| 빨리 썼을 때

여름에는 바다에 간다

★ 글씨를 서둘러 쓰면 선이 바르게 안 그어지고 글자 모양이 망가져버려요.
 우선 바른 글씨체를 손에 충분히 익힌 후 글씨 쓰는 속도를 조금씩 올려봅시다.

☺ 아주 천천히, 3초에 한 글자씩 적어볼까요?

✍ 자, 이제 써볼게요.

★ 선을 반듯하게 긋는 연습을 해보세요.

Day 6

글자를 자연스럽게 연결해서 쓰기

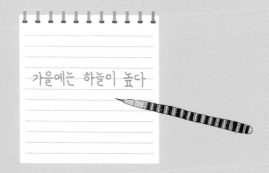

많은 사람들이 글자 사이를 뚝뚝 끊어 쓰거나

급한 마음에 글자끼리 겹쳐 쓰고는 해요.

그러면 글자 하나하나의 아름다움이 없어지고

답답해 보이거나 읽기도 힘들답니다.

글자를 하나하나 온전히, 천천히 써볼까요?

3. 글자 끊어 쓰지 않기

글자를 뚝뚝 끊어 쓰면 글자가 하나하나 따로 노는 느낌이 나요.

| 글자를 끊어 쓰지 않았을 때

가을에는 하늘이 높다

| 글자를 끊어 썼을 때

가을에는 하늘이 높다

★ 글자에 공백이 생겨서 글자 크기가 커지고 삐뚤빼뚤하게 돼요. 각 자음과 모음을
 한 덩어리라고 생각하고 반드시 연결해서 끊어짐이 없이 써야 합니다.

☺ 글자에 공백이 없도록 자연스럽게 연결해서 써볼까요?

4. 글자 겹쳐 쓰지 않기

글자를 겹쳐 쓰면 가독성이 떨어질 뿐 아니라 전체적으로 모양이 둔탁해 보여요.
반드시 글자 사이 간격을 일정하게 두고 써야 합니다.

Ⅰ 글자를 겹쳐 쓰지 않았을 때

겨울에는 눈사람을 만든다

★ 글자 하나하나가 눈에 잘 들어오죠?

Ⅰ 글자를 겹쳐 썼을 때

겨울에는 눈사람을 만든다

★ 전체적으로 훨씬 답답해 보이고 글자 크기도 일정하지 않아서 보기 싫어요.

☺ 글자끼리 겹쳐 쓰지 않는 법을 연습해볼까요?

겨	울							
눈	사	람						
만	든	다						
겨	울	눈	사	람	을	만	든	다.

초록색 개구리

노란색 우산

맛있는 아보카도

시원한 레모네이드

아침에 케일 주스

사각사각 파프리카

손에 힘 빼지 않고 글자끼리 평행 맞추기

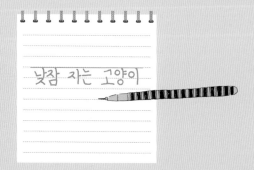

손에 힘을 빼고 글씨를 쓰는 습관이 있나요?

조금이라도 긴 문장을 쓰면 글자가 위아래로 들쑥날쑥한가요?

예쁜 글씨를 쓰려면 꼭 고쳐야 할 습관들이에요.

손에 적당한 힘주기와 글자끼리 평행 맞추기는 필수!

5. 손에 힘 빼지 않기

손에 힘을 너무 많이 줘도 손에 무리가 가지만, 손이 아프다고 힘을 너무 빼면 선을
곧게 긋기가 어려워요.

| 힘을 적당히 주고 썼을 때

산으로 소풍을 떠나자

| 힘을 빼고 썼을 때

산으로 소풍을 떠나자

★ 글자의 선이 이리저리 멋대로 그어져서 보기가 안 좋아요. 쓰고자 하는 글자를 다 쓰고
 마침표를 찍을 때까지 절대 손에서 힘을 풀지 마세요.

이때, 획의 시작점과 끝점을 잘 보면서 맞춰 쓰는 것이 중요해요.
단어마다 시작점과 끝점을 어떻게 맞추는지 볼까요?

- ◎ 획의 시작점끼리 수직선상에 명확하게 두기
- ◌ 획의 끝점끼리 수직선상에 명확하게 두기
- ◎ 자음 아래의 모음과 받침이 없는 모음은 자음보다 2배 정도 길게 쓰기

6. 글자 평행 맞추기

글자를 쓰면서 아랫선과 윗선에 평행하는지 꼭 확인하면서 써야 해요.

| 평행일 때

낮잠 자는 고양이

| 평행이 아닐 때

낮잠 자는 고양이

나쁜 예 세 가지를 보여드릴게요.

| 기울어지는 글씨

강아지와 산책을 한다 ★ _ | _ | 반듯한 선 긋는 연습 생각하기!

| 오르락내리락하는 글씨

강아지와 산책을 한다 ★ 윗선과 아랫선 평행 맞춤 기억하기!

| 커졌다 작아졌다 하는 글씨

강아지와 산책을 한다 ★ 한 문장 안에서 자음의 크기를 일정하게 맞추기!

TIP 오선지 노트에 쓰면 수평 맞추기를 훨씬 편하게 연습할 수 있어요.

다람쥐가 도토리를 먹는다

너구리가 낮잠을 잔다

늑대가 달을 바라본다

수달이 헤엄을 친다

고양이가 골골송을 부른다

곰이 겨울잠을 잔다

글자와 글자, 단어와 단어 사이 간격 맞추기

글자를 구성하는 자음과 모음 사이에는 알맞은 간격이 있고,

단어와 단어 사이 띄어쓰기에도 적당한 간격이 있어요.

이 간격만 잘 맞춰 써도 글씨가 훨씬 더 예뻐져요.

조금 어려워도 또박또박 함께 연습해볼까요?

7. 글자 내 자음과 모음 사이 간격 맞추기

자음과 모음 사이 간격을 맞추면 글씨가 더 단정해 보여요.

❙ 간격을 맞췄을 때

하늘 바람 별

❙ 간격을 맞추지 않았을 때

하 늘 빠람 별

★ 간격이 일정해야 글씨가 더 반듯해 보이죠? 한 글자 내에도 자음과 모음 간 알맞은 간격이
 있다는 것을 항상 염두에 두면서 글씨를 쓰는 버릇을 들여야 합니다.

글자 하나를 크게 써볼게요.

봄

★ 중간에 3을 그렸을 때 간격이 맞죠? 3의 법칙 기억하세요.

바리스타

★ 선 노트에 글씨를 적을 때는 ⅜→1mm 정도가 적당해요!

41

8. 단어 사이 띄어쓰기 간격 맞추기

이제는 단어 사이 띄어쓰기 간격을 맞춰볼까요?
문장을 썼을 때 단어끼리 띄어쓰기 간격이 맞아야 전체적인 글씨가 반듯해 보여요.

ǀ 간격을 맞췄을 때

우울할 땐 초콜릿 케이크를 먹자

ǀ 간격을 맞추지 않았을 때

우울할땐 초콜릿케이크 를 먹자

★ 단어를 아무리 예쁘게 적어도 띄어쓰기 간격이 맞지 않으니까 이상해 보이죠?
★ 일반 선 노트에 글씨를 쓸 때, 띄어쓰기 간격은 약 2mm!

☺ 띄어쓰기에 주의하며 연습해볼까요?

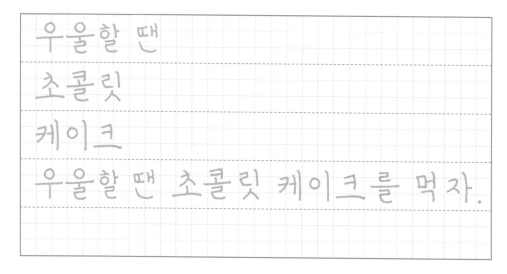

42

뚱뚱한 마카롱

고소한 호두 타르트

부드러운 치즈 케이크

사르르 녹는 솜사탕

생크림을 얹은 식빵

더운 여름엔 녹차빙수

Day 9

자음과 모음 크기 맞춰 쓰기

앞에서는 글자 내 간격과 띄어쓰기 간격 맞추는 법을 알아봤어요.

하지만 습관이 되지 않은 상태에서 이렇게 쓰는 것이 조금 힘들 수도 있어요.

이때, 자음 크기와 모음 크기를 일정하게 맞춰 쓰려고 노력하면

간격 맞추기를 더 수월하게 할 수 있답니다.

이제 자음과 모음 크기를 맞춰 또박또박 써보아요.

9. 자음 크기 맞추기

글자는 자음과 모음으로 이뤄져 있어요.
자음과 모음의 크기를 일정하게 맞춰 쓰면 글씨가 훨씬 정돈되어 보인답니다.

| 자음의 크기가 일정할 때

하하호호 즐겁게 웃는다

★ ㅇ의 크기가 거의 동일하죠? 나머지 자음의 크기도 마찬가지로 거의 동일해요.
　비슷한 크기의 네모칸에 넣어봤을 때 딱 맞죠?

| 자음의 크기가 일정하지 않을 때

하하호호 즐겁게 웃는다

★ ㅇ의 크기가 동일하지 않고, 나머지 자음도 네모칸에 넣어봤을 때 크기가 일정하지 않아요.
★ 글씨를 잘 쓰려면 무엇보다 '비율 맞추기'가 중요해요. 앞에서 보았듯이 글자 간격,
　띄어쓰기 간격, 그리고 글자 하나하나에서 자음과 모음 크기 비율이 맞아야 한다는 점을
　꼭 기억하세요!

☺ 가운데 공간이 있는 자음을 일정한 크기로 맞춰 쓰는 연습을 해볼까요?

받침이 있는 단어는 자음을 조금 작게 써야 해요.

바다 → 반달

★ 단, ㅇ ㅎ ㅁ 등은 크기를 유지해도 괜찮아요.

마미 → 믄민 하마 → 한맘

ㅎ ㄳ 같은 겹받침이 있는 글자는 모음을 조금 더 짧게 써야 해요.

아 아주세요 → 앦 아주세요

ㄱ ㅋ의 꺾임은 모음이 옆에 있느냐, 아래에 있느냐에 따라서 달라져요.

기린 계란 키위 케다란 ★ ㄱ ㅋ이 사선으로 꺾여요.

그림 오리 크다 크림 ★ ㄱ ㅋ이 직각으로 꺾여요.

★ 모음이 옆에 있을 때와 아래에 있을 때 자음의 꺾임을 주의해서 봐주세요.

☺ 자음의 꺾임에 주의하며 연습해볼까요?

46

10. 모음 크기 맞추기

이제는 모음 크기를 맞춰보아요.

'봄, 름, 을, 울' 같이 모음이 자음 아래에 들어간 글자는 모음을 자음보다 양옆으로

1mm 정도 길게 쓰면 좋아요.

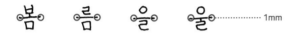

'여, 가, 겨' 같이 모음이 옆에 있는 글자는 자음을 기준으로 길이 비율이 1:2 정도가

되면 좋아요.

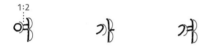

받침이 있는 글자는 모음의 길이가 줄어야 해요.

이 → 인 가 → 간

★ 각각 모음의 길이가 1/2 정도 줄었죠? '이'와 '가'의 자음과 모음 비율이 1:2였다면, '인'과 '간'의

자음과 모음 비율은 약 1:1!

☺ 모음의 길이를 잘 맞춰서 연습해볼까요?

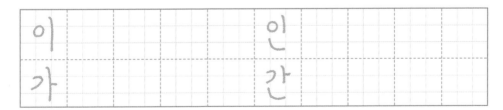

또박또박 기초 손글씨 연습

자음, 모음, 가나다 쓰기 연습

지금까지 익힌 규칙을 토대로 글자 쓰기 연습을 합니다.

네모칸 안에 있는 글자를 또박또박 따라서 써보세요.

앞에서 익힌 규칙을 염두에 두고 한 글자씩 쓰다 보면

어떤 점을 보완해야 할지 파악할 수 있을 거예요.

이제부터 한 글자씩 써볼까요?

ㄱ ㄱ ㄱ
ㄴ ㄴ ㄴ
ㄷ ㄷ ㄷ
ㄹ ㄹ ㄹ
ㅁ ㅁ ㅁ
ㅂ ㅂ ㅂ
ㅅ ㅅ ㅅ
ㅇ ㅇ ㅇ
ㅈ ㅈ ㅈ
ㅊ ㅊ ㅊ

ㅋ	ㅋ	ㅋ					
ㅌ	ㅌ	ㅌ					
ㅍ	ㅍ	ㅍ					
ㅎ	ㅎ	ㅎ					
ㄲ	ㄲ	ㄲ					
ㄸ	ㄸ	ㄸ					
ㅃ	ㅃ	ㅃ					
ㅆ	ㅆ	ㅆ					
ㅉ	ㅉ	ㅉ					

ㅏ　ㅏ　ㅏ

ㅐ　ㅐ　ㅐ

ㅑ　ㅑ　ㅑ

ㅒ　ㅒ　ㅒ

ㅓ　ㅓ　ㅓ

ㅔ　ㅔ　ㅔ

ㅕ　ㅕ　ㅕ

ㅖ　ㅖ　ㅖ

ㅗ　ㅗ　ㅗ

ㅘ　ㅘ　ㅘ

배	배	배
구	구	구
ㅛ	ㅛ	ㅛ
ㅜ	ㅜ	ㅜ
거	거	거
계	계	계
귀	귀	귀
ㅠ	ㅠ	ㅠ
ㅡ	ㅡ	ㅡ
ㅣ	ㅣ	ㅣ

가 가 가

나 나 나

다 다 다

라 라 라

마 마 마

바 바 바

사 사 사

아 아 아

자 자 자

차 차 차

카	카	카			
타	타	타			
파	파	파			
하	하	하			
게	게	게			
네	네	네			
데	데	데			
레	레	레			
메	메	메			
베	베	베			

세	세	세
에	에	에
제	제	제
체	체	체
케	케	케
테	테	테
페	페	페
헤	헤	헤
교	교	교
뇨	뇨	뇨

됴	됴	됴
료	료	료
묘	묘	묘
뵤	뵤	뵤
쇼	쇼	쇼
요	요	요
죠	죠	죠
쵸	쵸	쵸
쿄	쿄	쿄
툐	툐	툐

표	표	표
효	효	효
귀	귀	귀
뉘	뉘	뉘
뒤	뒤	뒤
뤄	뤄	뤄
뭐	뭐	뭐
붜	붜	붜
쉬	쉬	쉬
워	워	워

쳐	쳐	쳐				
춰	춰	춰				
쿼	쿼	쿼				
퉈	퉈	퉈				
풔	풔	풔				
훠	훠	훠				
긔	긔	긔				
늬	늬	늬				
듸	듸	듸				
릐	릐	릐				

믜 믜 믜

비 비 비

싀 싀 싀

의 의 의

즤 즤 즤

츼 츼 츼

킈 킈 킈

틔 틔 틔

픠 픠 픠

희 희 희

알파벳, 숫자, 문장부호 쓰기 연습

알파벳, 숫자, 문장부호 쓰기를 연습합니다.

알파벳을 쓸 때는 글자 하나하나의 비율을 생각하며

천천히 써봅시다.

숫자와 문장부호를 쓸 때는 평소에 내가 쓰던 방식과

어떻게 다른지 비교해보는 것도 좋아요.

A A A

B B B

C C C

D D D

E E E

F F F

G G G

H H H

I I I

J J J

K K K

L L L

M M M

N N N

O O O

P P P

Q Q Q

R R R

S S S

T T T

U U U

V V V

W W W

X X X

Y Y Y

Z Z Z

a a a

b b b

c c c

d d d

e e e

f f f

g g g

h h h

i i i

j j j

k k k

l l l

m m m

n n n

o o o

p p p

q q q

r r r

s s s

t t t

u u u

v v v

w w w

x x x

y y y

z z z

0 0 0

1 1 1

2 2 2

3 3 3

4 4 4

5 5 5

6 6 6

7 7 7

8 8 8

9 9 9

10 10 10

! ! !

? ? ?

, , ,

 ' ' '

, , ,

 " " "

" " "

단어 또박또박 따라 쓰기

Day 13

카드에 제시된 단어를
또박또박 적어보세요.

달	은하수	구름

조약돌	별	시냇물

달

은하수

구름

조약돌

별

시냇물

Day 14

카드에 제시된 단어를
또박또박 적어 보세요.

벚꽃	민들레	장미
수선화	튤립	개나리

벚꽃

민들레

장미

수선화

튤립

개나리

카드에 제시된 단어를
또박또박 적어 보세요.

아보카도	바나나	딸기
자몽	복숭아	청포도

아보카도

바나나

딸기

자몽

복숭아

청포도

카드에 제시된 단어를
또박또박 적어보세요.

케일	당근	고구마
샐러리	양파	브로콜리

케일

당근

고구마

샐러리

양파

브로콜리

Day 17

카드에 제시된 단어를
또박또박 적어 보세요.

초콜릿	솜사탕	마카롱
슈크림	타르트	녹차빙수

초콜릿

솜사탕

마카롱

슈크림

타르트

녹차빙수

Day 18

카드에 제시된 단어를
또박또박 적어보세요.

강아지	늑대	다람쥐

개구리	너구리	사슴

강아지

늑대

다람쥐

개구리

너구리

사슴

카드에 제시된 단어를
또박또박 적어보세요.

잔디	소풍	봄

풀내음	목련	꽃향기

잔디

소풍

봄

풀내음

목련

꽃향기

Day 20

카드에 제시된 단어를
또박또박 적어 보세요.

초록	바다	시원

우산	수박	여름

초록

바다

시원

우산

수박

여름

Day 21

카드에 제시된 단어를
또박또박 적어보세요.

도토리	가을	코스모스

하늘	낙엽	산책

도토리

가을

코스모스

하늘

낙엽

산책

Day 22

카드에 제시된 단어를
또박또박 적어보세요.

겨울	눈사람	감귤

북극곰	설날	호랑이

겨울

눈사람

감귤

북극곰

설날

호랑이

Day 23

카드에 제시된 단어를
또박또박 적어보세요.

기쁨	행복	미움

슬픔	사랑	우울

기쁨

행복

미움

슬픔

사랑

우울

Day 24

카드에 제시된 단어를
또박또박 적어보세요.

● ● ○ ○
● ● ○ ○

빨강	검정	보라

다홍	노랑	파랑

빨강

검정

보라

다홍

노랑

파랑

Day 25

카드에 제시된 단어를
또박또박 적어보세요.

아침	새벽	바람

점심	저녁	햇살

아침

새벽

바람

점심

저녁

햇살

문장 또박또박 따라 쓰기

Day 26

제시된 문장을 또박또박 적어보세요.

세상에서 가장 중요한 건 눈에 보이지 않아.
단지 가슴으로만 온전히 느낄 수 있지.

생텍쥐페리 〈어린왕자〉 중

세상에서 가장 중요한 건 눈에 보이지 않아.
단지 가슴으로만 온전히 느낄 수 있지.

생텍쥐페리 〈어린왕자〉 중

Day 27

제시된 문장을 또박또박 적어보세요.

비록 지금 내 인생이 부드럽게 가지는 못해도,
부끄럽게 가지는 말자.

정영진 〈 우산 속 계절 〉 중

비록 지금 내 인생이 부드럽게 가지는 못해도,
부끄럽게 가지는 말자.

<div align="right">정영진 〈우산 속 계절〉 중</div>

Day 28

제시된 문장을 또박또박 적어보세요.

한 사람의 열 걸음보다,
열 사람의 한 걸음이 더 큰 발걸음이다.

영화 〈 말모이 〉 중

한 사람의 열 걸음보다,
열 사람의 한 걸음이 더 큰 발걸음이다.

영화 〈말모이〉 중

Day 29

제시된 문장을 또박또박 적어보세요.

비록 삶이 고통스러운 시간의 합일 뿐이라 해도
그 삶이 내겐 너무나 소중해. 내 삶을 지킬 거야.

메리 셸리 < 프랑켄슈타인 > 중

비록 삶이 고통스러운 시간의 합일 뿐이라 해도
그 삶이 내겐 너무나 소중해. 내 삶을 지킬 거야.

메리 셸리 <프랑켄슈타인> 중

Day 30

제시된 문장을 또박또박 적어보세요.

죽을 만큼 힘들겠지. 하지만 최악의 하루가
지나고 나면 삶은 이전처럼 쭉 이어질 거란다.

찰스 디킨스 〈위대한 유산〉 중

죽을 만큼 힘들겠지. 하지만 최악의 하루가
지나고 나면 삶은 이전처럼 쭉 이어질 거란다.

찰스 디킨스 〈위대한 유산〉 중

Day 31

제시된 문장을 또박또박 적어보세요.

사람들은 참 이상해. 자신이 하나도 모르는 것에
기를 쓰고 반대하곤 한다니까.

마크 트웨인 〈허클베리 핀의 모험〉 중

사람들은 참 이상해. 자신이 하나도 모르는 것에
기를 쓰고 반대하곤 한다니까.

마크 트웨인 〈허클베리 핀의 모험〉 중

Day 32

제시된 문장을 또박또박 적어보세요.

무엇이든 넓게 경험하고 파고들어
스스로를 귀한 존재로 만들어라.

세종대왕

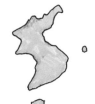

무엇이든 넓게 경험하고 파고들어
스스로를 귀한 존재로 만들어라.

<div align="right">세종대왕</div>

Day 33

제시된 문장을 또박또박 적어보세요.

사랑에 빠지면 우리 모두 바보가 되죠.

제인 오스틴 〈오만과 편견〉 중

사랑에 빠지면 우리 모두 바보가 되죠.

제인 오스틴 〈오만과 편견〉 중

Day 34

제시된 문장을 또박또박 적어보세요.

누구나 낯선 사람을 만났을 때 말 못하는
비밀이 한 가지 있게 마련이다. 이게 내 비밀이다.

레슬리 모건 스타이너 〈사랑에 미치지 마세요〉 중

누구나 낯선 사람을 만났을 때 말 못하는
비밀이 한 가지 있게 마련이다. 이게 내 비밀이다.

레슬리 모건 스타이너 〈사랑에 미치지 마세요〉 중

Secret

Day 35

제시된 문장을 또박또박 적어보세요.

슬픔과 절망 속에는 생각지도 못한 큰 힘이 숨어 있다.

찰스 디킨스 〈두 도시 이야기〉 중

슬픔과 절망 속에는 생각지도 못한 큰 힘이 숨어 있다.

찰스 디킨스 〈두 도시 이야기〉 중

Part

문단 또박또박 따라 쓰기

제시된 문단을 또박또박 적어보세요.

건강한 삶이란 어려움이 없는 삶이 아니라,
어려움이 몰려와도 흔들리지 않을 수 있는 삶이다.
마음이 건강하다는 것은 잠시 슬프다가도
금세 또 일어날 수 있는 능력이 있다는 것이다.

민슬비 <죽지 않고 살아내줘서 고마워> 중

건강한 삶이란 어려움이 없는 삶이 아니라,
어려움이 몰려와도 흔들리지 않을 수 있는 삶이다.
마음이 건강하다는 것은 잠시 슬프다가도
금세 또 일어날 수 있는 능력이 있다는 것이다.

민슬비 〈죽지 않고 살아내줘서 고마워〉중

제시된 문단을 또박또박 적어보세요.

조급한 마음에 눈에 보이는 결과물 만들기에만
집착하다 보면 끝내 허울만 그럴싸한 실속 없는 결과물이
만들어질 뿐이다. 한 호흡 쉬고 가자. 조급한 마음은 일을
그르칠 뿐이니까.

김다희 〈이만하면 다행인 하루〉 중

조급한 마음에 눈에 보이는 결과물 만들기에만
집착하다 보면 끝내 허울만 그럴싸한 실속 없는 결과물이
만들어질 뿐이다. 한 호흡 쉬고 가자. 조급한 마음은 일을
그르칠 뿐이니까.

김다희 〈이만하면 다행인 하루〉 중

제시된 문단을 또박또박 적어 보세요.

떠나는 사람들을 보면 나도 떠나고 싶다는 생각이 들고
잘 머물고 있는 사람들을 보면 나도 잘 머물고 있고
싶다는 생각이 든다.
그러고 보니 나는 떠나지도 못하고
잘 머물러 있지도 못하는 사람이네 했다.

김총완 〈달빛 아래 가만히〉 중

떠나는 사람들을 보면 나도 떠나고 싶다는 생각이 들고
잘 머물고 있는 사람들을 보면 나도 잘 머물고 있고
싶다는 생각이 든다.
그러고 보니 나는 떠나지도 못하고
잘 머물러 있지도 못하는 사람이네 했다.

김종완 〈달빛 아래 가만히〉 중

제시된 문단을 또박또박 적어보세요.

네 자신에 대해 자신감을 가져야 해.
누구나 위험이 닥쳤을 때 무서워 한단다.
진정한 용기는 말야. 두려운 일이 닥쳤을 때.
피하지 않고 직면하는 거란다.
네게는 그럴 만한 용기가 있어.

프랭크 바움 〈오즈의 마법사〉 중

네 자신에 대해 자신감을 가져야 해.
누구나 위험이 닥쳤을 때 무서워 한단다.
진정한 용기는 말야, 두려운 일이 닥쳤을 때,
피하지 않고 직면하는 거란다.
네게는 그럴 만한 용기가 있어.

프랭크 바움 〈오즈의 마법사〉 중

Day 40

제시된 문단을 또박또박 적어보세요.

앨리스가 나무에 앉아 있는 체셔 고양이에게 물었다.
"난 어떤 길을 택해야 할까?"
"어디로 가고 싶은데?" 고양이가 물었다.
"나도 모르겠어." 앨리스가 답했다.
"그럼 어디든 상관 없잖아. 안 그래?"

루이스 캐럴 〈이상한 나라의 앨리스〉 중

앨리스가 나무에 앉아 있는 체셔 고양이에게 물었다.
"난 어떤 길을 택해야 할까?"
"어디로 가고 싶은데?" 고양이가 물었다.
"나도 모르겠어." 앨리스가 답했다.
"그럼 어디든 상관 없잖아. 안 그래?"

루이스 캐럴 〈이상한 나라의 앨리스〉중

Day 41

제시된 문단을 또박또박 적어보세요.

만약 온 세상 사람들이 널 미워하고
네게 사악하다고 손가락질 해도
네 가슴 속 양심에 걸릴 것이 없다면
너와 함께하는 사람이 반드시 있을 것이다.

샬럿 브론테 〈제인 에어〉 중

만약 온 세상 사람들이 널 미워하고
네게 사악하다고 손가락질 해도
네 가슴 속 양심에 걸릴 것이 없다면
너와 함께하는 사람이 반드시 있을 것이다.

샬럿 브론테 〈제인 에어〉 중

Day 42

제시된 문단을 또박또박 적어 보세요.

당신은 운명을 믿나요?
아무리 오랜 시간이 지난다고 해도.
절대 그 어떤 것으로도 대신할 수 없는
소중한 것이 있다고 믿나요?
세상에 태어나 가장 행복한 사람은 바로
진정한 사랑을 찾은 사람이랍니다.

브람 스토커 〈드라큘라〉 중

당신은 운명을 믿나요?
아무리 오랜 시간이 지난다고 해도,
절대 그 어떤 것으로도 대신할 수 없는
소중한 것이 있다고 믿나요?
세상에 태어나 가장 행복한 사람은 바로
진정한 사랑을 찾은 사람이랍니다.

브람 스토커 〈드라큘라〉중

Day 43

제시된 문단을 또박또박 적어보세요.

우리가 알 수 있는 단 하나의 사실은
그 어떤 것도 확실히 알 수 없다는 것이다.
그것이 인간이 살면서 깨달을 수 있는
가장 높은 수준의 지혜다.

톨스토이 〈전쟁과 평화〉 중

우리가 알 수 있는 단 하나의 사실은
그 어떤 것도 확실히 알 수 없다는 것이다.
그것이 인간이 살면서 깨달을 수 있는
가장 높은 수준의 지혜다.

톨스토이 〈전쟁과 평화〉 중

제시된 문단을 또박또박 적어보세요.

중요한 건 자신에게 거짓말하지 않는 것이다.
자신의 거짓말을 계속 듣는 사람은
결국 진실을 분간할 수 없게 되고,
자신에 대한 존중을 잃어버린다.
그리고 자신을 존중하지 않는 사람은
사랑하지도, 사랑받지도 못하게 된다.

도스토예프스키 〈카라마조프가의 형제들〉 중

중요한 건 자신에게 거짓말하지 않는 것이다.
자신의 거짓말을 계속 듣는 사람은
결국 진실을 분간할 수 없게 되고,
자신에 대한 존중을 잃어버린다.
그리고 자신을 존중하지 않는 사람은
사랑하지도, 사랑받지도 못하게 된다.

도스토예프스키 〈 카라마조프가의 형제들 〉 중

제시된 문단을 또박또박 적어 보세요.

사랑이란 무엇일까?
길에서 아주 가난한 남자를 만났지.
그는 사랑에 빠져 있었어.
그의 모자는 낡고 코트는 헤졌고
걸을 때마다 구멍 뚫린 신발엔 흙탕물이 들락날락했고.
그리고 그의 눈에는 별이 빛나고 있었단다.

빅토르 위고 〈레미제라블〉 중

사랑이란 무엇일까?
길에서 아주 가난한 남자를 만났지.
그는 사랑에 빠져 있었어.
그의 모자는 낡고 코트는 헤졌고
걸을 때마다 구멍 뚫린 신발엔 흙탕물이 들락날락했고.
그리고 그의 눈에는 별이 빛나고 있었단다.

빅토르 위고 〈레미제라블〉 중

시 또박또박 따라 쓰기

Day 46

제시된 시를 또박또박 적어보세요.

죽는 날까지 하늘을 우러러
한 점 부끄럼이 없기를
잎새에 이는 바람에도
나는 괴로워 했다.
별을 노래하는 마음으로
모든 죽어가는 것을 사랑해야지
그리고 나한테 주어진 길을
걸어가야겠다.

오늘 밤에도 별이 바람에 스치운다.

윤동주 〈서시〉

Day 47

제시된 시를 또박또박 적어보세요.

청초한 코스모스는
오직 하나인 나의 아가씨.

달빛이 싸늘히 추운 밤이면
옛 소녀가 못 견디게 그리워
코스모스 핀 정원으로 찾아간다.

코스모스는
귀또리 울음에도 수줍어지고.

코스모스 앞에 선 나는
어렸을 적처럼 부끄러워지나니.

내 마음은 코스모스의 마음이요.
코스모스의 마음은 내 마음이다.

 윤동주 < 코스모스 >

제시된 시를 또박또박 적어 보세요.

그립다
말을 할까
하니 그리워

그냥 갈까
그래도
다시 더 한번...

저 산에도 까마귀, 들에 까마귀
서 산에는 해 진다고
지저귑니다.

앞 강물, 뒷 강물
흐르는 물은
어서 따라오라고 따라가자고
흘러도 연달아 흐릅디다려.

 김소월 〈가는 길〉

제시된 시를 또박또박 적어 보세요.

산에는 꽃 피네
꽃이 피네
갈 봄 여름 없이
꽃이 피네

산에
산에
피는 꽃은
저만치 혼자서 피어 있네.

산에서 우는 작은 새여
꽃이 좋아
산에서
사노라네.

산에는 꽃 지네
꽃이 지네
갈 봄 여름 없이
꽃이 지네.

김소월 〈산유화〉

Day 50

제시된 시를 또박또박 적어보세요.

돌담에 속삭이는 햇발같이
풀 아래 웃음짓는 샘물같이
내 마음 고요히 고운 봄길 위에
오늘 하루 하늘을 우러르고 싶다.

새악시 볼에 떠오는 부끄럼같이
시의 가슴에 살포시 젖는 물결같이
보드레한 에메랄드 얇게 흐르는
실비단 하늘을 바라보고 싶다.

김영랑 〈 돌담에 속삭이는 햇살 〉

Day 51

제시된 시를 또박또박 적어보세요.

내 마음의 어딘 듯 한 편에 끝없는
강물이 흐르네.
돋쳐 오르는 아침 날빛이 빤질한
은결을 돋우네.
가슴엔 듯 눈엔 듯 또 핏줄엔 듯
마음이 도른도른 숨어 있는 곳
내 마음의 어딘 듯 한 편에 끝없는
강물이 흐르네.

김영랑 〈끝없는 강물이 흐르네〉

Day 52

제시된 시를 또박또박 적어 보세요.

얼굴 하나야
손바닥 둘로
폭 가리지만

보고픈 마음
호수만 하니
눈 감을 밖에.

정지용 〈 호수 〉

Day 53

제시된 시를 또박또박 적어 보세요.

유리에 차고 슬픈 것이 어른거린다.
열없이 붙어서서 입김을 흐리우니
길들은 양 언 어깨를 파다거린다.
지우고 보고 지우고 보아도
새까만 밤이 밀려 나가고 밀려와 부딪히고,
물 먹은 별이 반짝. 보석처럼 맺힌다.
밤에 홀로 유리를 닦는 것은
외로운 황홀한 심사이어니.
고운 폐혈관이 찢어진 채로
아아, 늬는 산새처럼 날아갔구나!

정지용 〈유리창〉